KB146633

_____ 님의

만사형통萬事亨通과 다복多福을 기원합니다.

우리 단청 화첩 畵帖

전통문양에
수놓는
힐링테라피

담앤북스

작가의 말

작가 김민경

단청의 색과 문양, 그 의미는 새로운 것이 아닙니다. 멀리 혹은 높이 있다 생각되지만 그 어떤 그림보다 우리에게 가까이 있습니다.
여러 상징들이 다채로이 장엄된 모습을 보고 있으면 그 조화로움에 감탄하곤 합니다. 단청의 아름다움을 알아 가시는 데 이 책이 좋은 계기가 되기를 바랍니다. 선웅 스님과 최학 선생님, 담앤북스 그리고 김지민 작가에게 감사드립니다.

작가 김지민

형형색색의 단청에는 다양한 전통 문양이 있습니다.
이 책을 통해 아름다운 우리나라 단청에 대해 알아
가고 많은 관심을 갖는다면 좋겠습니다.
나만의 색으로, 나만의 단청 화첩을 채우며 즐거운
시간을 보내시기 바랍니다.
이 책이 나오기까지 애써 주신 선웅 스님과 최학 선
생님, 김민경 작가님과 담앤북스에 깊은 감사를 드립
니다.

차례

丹青畫帖

그리기 전, 요령 전수받기

丹青 단청이란?

단청이란 '붉게 칠할 단^丹'과 '푸를 청^青', 즉 '푸른색과 붉은색을 칠한다'
라는 의미로, 옛날 중국에서는 서예와 그림을 통칭하여 폭넓은 의미
로 썼습니다. 이후 한국에 전래되면서 단청은 '나무로 만든 건물을 보
호하는 칠'의 의미로 바뀌었으며, 나아가 '건물의 보호와 미적 감각을
담은 화려한 문양과 그림으로 건물을 꾸미는 것'으로 발전하여 전해
집니다.

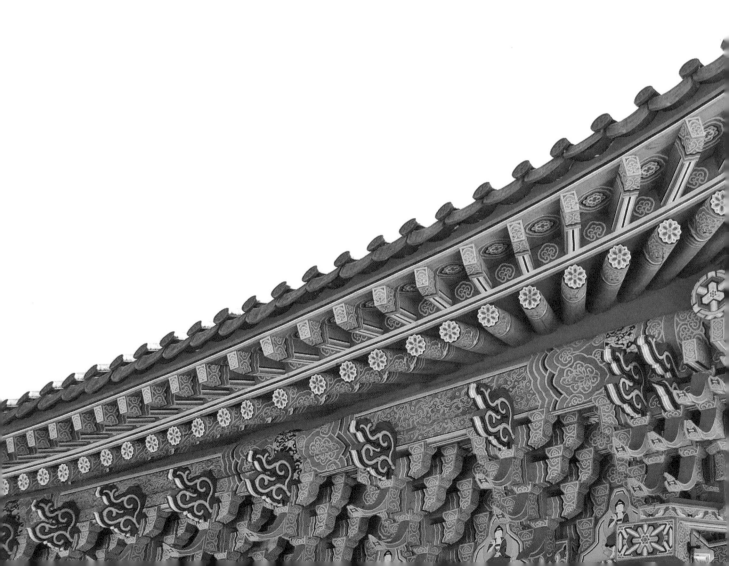

단청의 매력

단청은 오방색(적색, 청색, 황색, 흑색, 백색)을 기본으로 하여 분홍색과 하늘
색 등 많은 간색(중간색)을 이용하여 채색되는데, 우리나라의 단청은 동양
에서 가장 화려하고 다양한 문양과 색상을 자랑합니다. 일본에는 단청이
거의 발달하지 않았으며, 중국의 단청은 황색과 녹색만 사용합니다. 화려
할 뿐 아니라 단아함은 물론이고 장엄함이 어우러져 있다는 점이 바로 우
리 단청만의 매력입니다. 다섯 가지 색만으로 이렇게 장엄한 느낌을 낼 수
있다는 점이 놀랍습니다. 현대에 들어와서는 여러 가지 변용도 시도되고
있습니다. 접시나 나무 컵받침 등에 단청 무늬를 넣어 소품으로 삼기도 하
고 단청 문양의 액세서리를 만들기도 합니다.

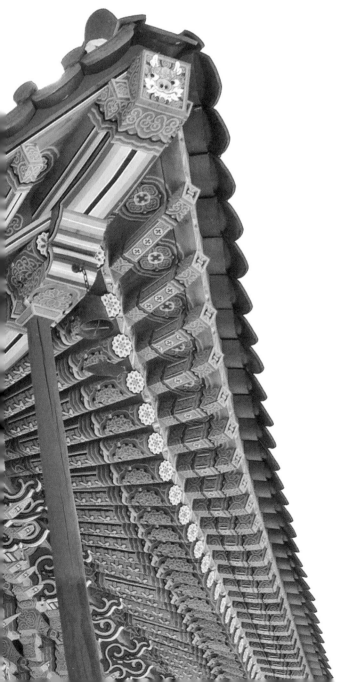

개암사 대웅전 ©Steve46814

단청의 문양은 형태적으로 연꽃, 감꼭지, 모란, 덩쿨, 구름 등 자연물을 기본으로 합니다. 이러한 문양에는 다양한 의미가 함축되어 있습니다.

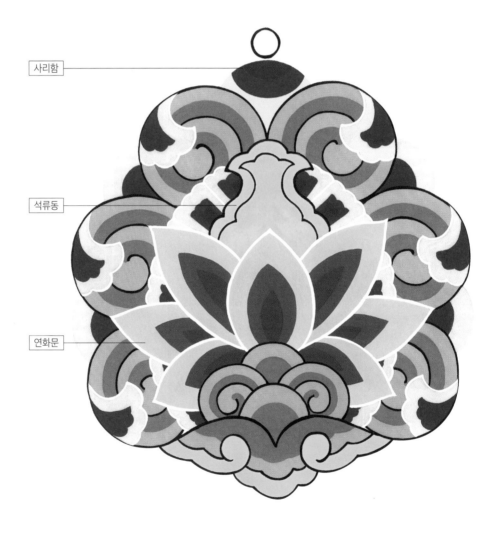

사리함

석류동

연화문

연화문 – 연화화생, 자손 번창, 군자

연꽃을 상징하는 연화는 불교에서는 극락지 연꽃에서 다시 태어나는 연화화생蓮花化生을 뜻합니다. 민간에서는 '연꽃'과 중국어의 '연이을 다'를 동음으로 하기에 자손 번창을 뜻하고, 유교에서는 군자를 상징합니다.

 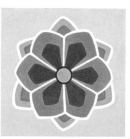

다양한 연화문

석류동 – 다산과 자손 번영

석류는 열매와 씨가 가득하다 하여 다산과 자손의 번영을 의미합니다.

사리함(항아리) – 불교의 상징, 소중한 것

항아리는 부처님의 사리를 보관하는 불교의 사리함을 형상화한 것으로 알려져 있습니다. 따라서 소중한 물건을 담는다는 의미로 해석될 수 있습니다.

여의두문(쇠코문) – 만사형통

여의두문은 소의 코 형상을 닮았다 하여 일명 쇠코문으로 불립니다. 여의두문은 여의를 형상화한 것으로 승려의 위의(위엄)를 바로잡는 지물로서, 일반적으로는 효자손의 용도로 사용되었다고 합니다. 이러한 효자손은 뜻대로 되지 않는 등을 뜻대로 긁을 수 있다 하여 모든 일이 편안하게 풀리는 만사형통의 의미를 갖고 있습니다.

주화문 – 만사형통

주화는 감꼭지 문양을 형상화한 것으로 중국에서 감柿과 일事은 동음으로 씁니다. 그래서 감을 일과 동일한 의미로 보고 모든 일이 잘 풀리라는 의미에서 감꼭지 문양을 썼다고 합니다.

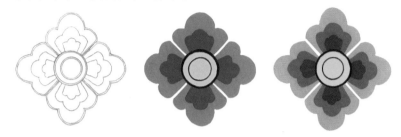

모란문 – 부귀

모란은 예부터 꽃 중의 왕으로 불리며, 부귀를 상징합니다.

국화문 – 건강과 장수

국화는 중풍으로 마비된 몸을 다스리는 약재로 쓰였으며, 건강의 의미를 담은 장수를 상징합니다.

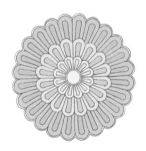

당초문 – 길상吉相

당초唐草라는 말은 일본 사람들이 즐겨 쓰던 표현으로, 중국에서 전래된 '넝쿨' 문양을 의미합니다. 이러한 당초문은 실제로 중국에서만 쓰인 것이 아니라 전 세계적으로 나타나 있습니다. 다른 문양과 어우러져 '덩쿨'로 길게 나타나는 당초문은 모든 것이 면면이 이어져 단절되지 않는 길상의 의미를 지닙니다.

국화 당초문

보상화문 – 존귀한 존재

보상화는 실제로 존재하지 않는 천상의 꽃입니다. 불교에서는 만다라화라고도 불립니다. 보상화는 천상의 꽃이라는 의미처럼 모든 길상적인 의미를 갖춘 존귀한 꽃입니다.

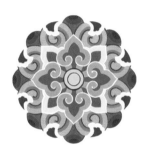

이와 같이 단청의 문양에는 많은 의미가 함축되어 있으며, 그 의미 하나하나가 좋은 뜻을 품고 있어 건물에 단청을 하거나 그림으로써 이러한 좋은 의미를 얻는다고 할 수 있습니다.

단청은 '장엄(장식)되는 건축물의 위치'에 따라 분류할 수 있는데, 바로 머리초와 주의초, 금문과 반자초입니다.

머리초 – 단청 문양의 머리

'머리초'라 함은 긴 부재部材(보나 도리, 서까래, 기둥 등 골조를 형성하는 막대 모양의 재료)의 양끝에 장식되기 때문에 붙여진 명칭으로, 우리나라 단청 문양 가운데 '머리'에 해당하는 가장 핵심적인 요소입니다. 이 문양은 가까운 중국과 일본의 단청에서는 찾아볼 수 없는 독창적인 것으로, 꽃을 핵심으로 하여 석류, 사리함(항아리), 휘暉(물결 모양의 색띠) 등 다양한 문양 요소가 부가되어 길상적인 의미를 가진 복합적 문양으로 완성됩니다.

핵심에 장식되는 꽃의 종류에 따라 연화머리초, 주화머리초, 녹화머리초, 모란머리초, 국화머리초, 파련화머리초 등이 있습니다. 전체적인 형태에 따라 단독머리초, 병머리초, 장구머리초 등으로 구분됩니다. 한 예로, 연꽃이 주문양인 머리초가 양쪽으로 장구 형태를 가지고 있다면 '연화장구머리초'라고 불립니다.

주의초 – 기둥을 장식하는 물결 모양의 단청

기둥에 그려지는 문양으로서, 조선시대에는 기둥에 '주의柱衣'라는 이름의 비단천을 재봉하여 오염을 방지하였다고 합니다. 이에 유래한 문양이라고 전해집니다. 주의라는 뜻에 따라 주의초는 비단이 너풀거리는 옷감의 형태로 그려지는 것이 일반적입니다.

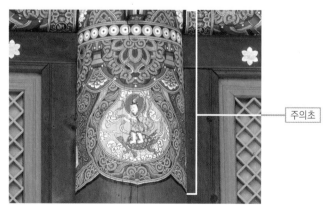

주의초

월정사 기둥 ©Steve46814

금문錦紋 – 우리나라에서 사랑받는 기하학적 문양

기하학적 특성이 조합되어 연속적으로 짜인 비단 문양을 말합니다. 오늘날 우리나라에서 연화머리초 다음으로 많이 사용됩니다. 중국에서 유래된 금문은 현재 중국보다는 우리나라에서 훨씬 다양하고 복잡한 문양으로 발전하여 사찰 단청에서 즐겨 쓰는 문양이 되었습니다.

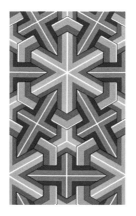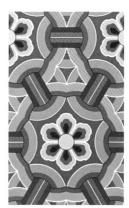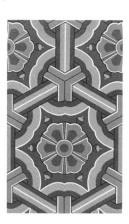

금문

반자초 – 천장을 장식하는 문양

반자板子란 '건물 내부의 천장을 가리기 위해 꾸며 놓은 구조물'을 말합니다. 반자는 형태에 따라 평반자, 우물반자, 빗반자 등 다양하지만, 그중 우물반자가 가장 많이 쓰입니다. 우물반자는 격자형의 반자틀과 정방형의 판으로 짜이는데, 이 판에 그려지는 문양을 반자초라고 합니다. 궁궐에서는 황을 상징하는 용과 봉황이 반자초에 많이 그려지고, 사찰에서는 연꽃과 불교의 의미를 담은 범어로 만들어진 문양이 반자초에 자주 그려집니다. 이처럼 그 목적과 의미에 따라 매우 다양한 문양이 그려집니다.

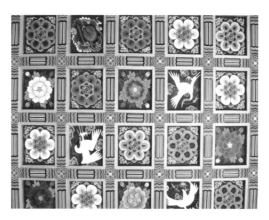

낙산사 사천왕문 천장의 우물반자 ©Jjw

단청은 '문양의 꾸밈 정도'에 따라 크게 네 가지로 나뉩니다. 가칠단청에서 굿기단청, 모로단청, 금단청으로 나아갈수록 장식(장엄)이 많아집니다.

가칠단청 – 문양 없는 단순한 단청

가칠단청은 단청의 등급 중 가장 낮은 것으로, 아무런 문양 없이 녹색이나 황색으로 건물의 기둥과 부재를 나누어 칠하는 것을 말합니다.

굿기단청 – 직선을 활용한 단청

가칠단청을 한 후 굵은 먹선과 흰색 선으로 각 부재에 알맞은 간격으로 선을 그리는 단청을 말합니다. 굿기단청 중 일부에는 동그란 하얀 점인 민주점을 찍는 등 아주 간단한 문양이 그려지기도 하지만 대부분은 직선으로 공간을 구획하는 단청을 의미합니다.

모로단청 – 궁궐과 서원에 주로 보이는 단청

모로毛老는 '모서리, 끝'이라는 의미가 있습니다. 따라서 부재 끝부분에만 문양을 넣고 가운데에는 굿기로 마무리한 단청을 말합니다. 가칠단청 후 문양의 끝부분에 간단한 머리초를 그리는 단청입니다. 모로단청은 궁궐이나 서원 단청에서 가장 많이 보이는 양식으로, 건물의 위계에 따라 간단한 머리초 외에 당초문의 간단한 장식이 첨가되기도 합니다.

금단청 – 가장 격이 높고 화려한 단청

사찰의 대웅전이나 왕이 있는 정전과 같은 가장 격이 높은 건물을 꾸밀 때 쓰는 단청을 말하며 장구머리초와 병머리초, 금문錦紋 등으로 장식된 가장 화려한 단청입니다. 금단청은 단순한 문양뿐 아니라 금문 가운데 별화別畵 (인물이나 산수, 동식물 등의 문양)를 그려 화려함을 배가하며, 필요에 따라서는 금박과 입체적 문양까지 동시에 구성됩니다.

이처럼 단청은 우리나라 고유의 미적 감각이 녹아 있는 문양으로, 안에는 다양한 좋은 의미가 함축되어 있습니다. 이러한 문양을 그리는 것은 좋은 의미를 가슴에 새기는 것과 같습니다. 단청 문양 도안을 바탕으로 여러분의 마음속에 있는 다양한 감각을 자유롭게 칠해 보세요. 그 의미와 함께 전통을 향유하는 새로운 방법을 익히고, 이를 통해 마음의 안정을 누리시길 바랍니다.

물감 선택

단청은 전통적으로 안료를 사용해 채색을 해 왔습니다. 안료는 '진채'라고 하는 광물성 안료가 주재료이며 색을 펴 바르고 나무에 안료가 접착되도록 아교를 사용하였습니다. 현대에 와서는 화학 안료를 사용합니다. 요즈음은 내구성 때문에, 합성 접착제를 써서 안료가 접착되게 합니다.

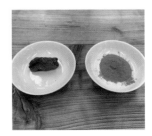

진채원석과 원석을 갈아 만든 물감

단청 안료

장점 단청 고유의 색을 표현하기에 가장 적합한 물감입니다. 진한 색감의 발색력이 우수합니다.

유의점 가루 형태로 제공되기에 대중적인 물감에 비해 쓰기 좋지 않습니다. 이 분말형 안료에 교착제를 섞어 물감화 하여 사용 가능합니다.

포스터물감

장점 발색이나 색 조절이 단순하고 진해서, 단청의 강렬한 느낌을 표현하기 좋습니다.

유의점 색칠 후 덧칠할 경우 먼저 칠한 색이 녹으면서 색이 지저분해질 수 있습니다.

색연필

장점 단청은 문양이 복잡하기 때문에 쉽게 채색하려면 색연필이 가장 편리합니다. 크레용이나 크레파스도 가능하지만 문양의 끝부분이 세밀하게 채색되려면 날카롭게 깎아 쓸 수 있는 색연필이 선호됩니다.

유의점 단청 고유의 진하고 강한 발색을 표현하려면 덧칠을 여러 번 해 주는 편이 좋습니다. 효과적인 색 표현을 하려면 보다 더 선명한 '전문가용 색연필'이 적합합니다. 또한 넓은 면적을 칠할 때는 뭉툭한 연필을 사용해도 괜찮습니다만 섬세한 부분을 표현할 때는 날카롭게 깎아 씁니다.

채색 도구

세필붓

세밀한 부분을 칠할 때 쓰입니다.

평붓(납작붓)

넓은 부분에 물감을 칠할 때 쓰입니다.

가는 마커펜

얇은 선 부분을 칠할 때 쓰면 좋습니다.
단, 마커로 칠할 때는 뒤 비침에 유의하시
기 바랍니다.

넓은 접시

사기그릇이나 도자기로 된 접시는 물감을
갤 때 쓰입니다.

채색 방법

앞서 설명했듯, 단청은 기본적으로 오방색을 사용합니다. 하지만 현대적 감
각을 적용해 보색, 파스텔톤 등 자신만의 개성을 발휘해 칠해도 좋습니다.

다양한 선 긋기 연습

색연필 채색의 경우 '뭉쳐 칠한다'라는 생각을 기본으로, 특정 부분에 작가의 느낌을 살려
표현하는 편이 좋습니다.

색연필 사용 시 채색 기법

그라데이션 기법으로 칠하면 보다 더 입체적인 효과를 낼 수 있습니다.

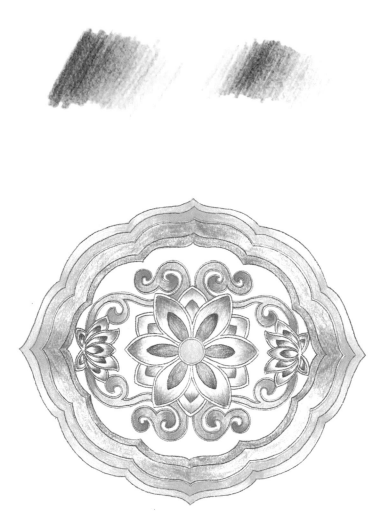

그라데이션 기법을 이용한 꽃봉오리와 모서리 등의 표현

단청 용어 섭렵하기

휘

실보다 넓게 채색된 색띠. 인휘, 바자휘, 늘휘 등이 있다. 여기서는 바자휘(다른 휘와 교차할 때 서로 엇걸린 문양의 휘)이다.

머리초

여기서는 병머리초(병두초)이다.

직휘

직선 색띠로 이루어진 휘

실

문양과 문양을 연결하는 색대

민주점

광명과 신성을 상징하는 백색

곱팽이

골뱅이 모양 혹은 나선형으로 말린 문양

녹화

녹색의 꽃 문양. 그림처럼 반만 드러나 있으면 반녹화라 한다.

먹당기

단청의 양끝에 긋는 굵은 먹선

여기서는 비교적 간단한 도안만 가지고 채색 연습을 해 보겠습니다. 색연필, 포스터물감, 마커 등 다양한 도구를 사용해 보면서 자신에게 가장 잘 맞는 도구를 찾기를 바랍니다.

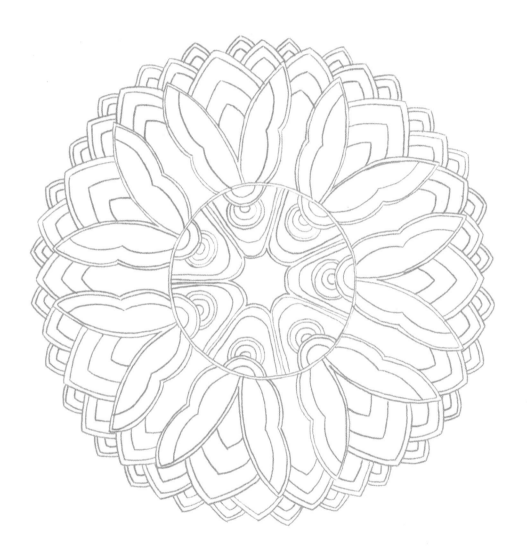

／ 웅련화문 ／

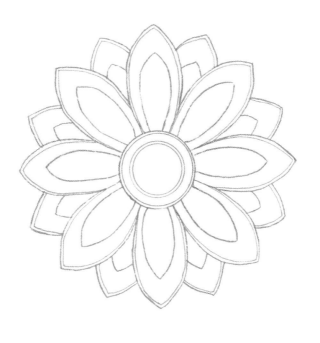

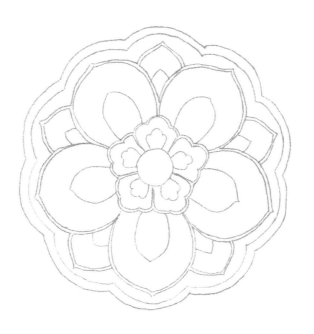

연화문

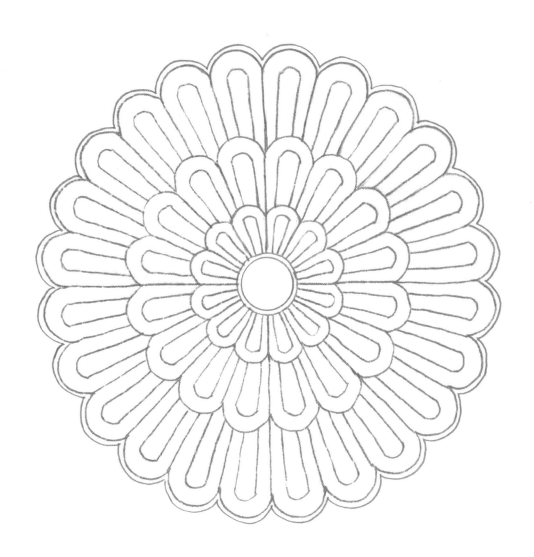

국화문

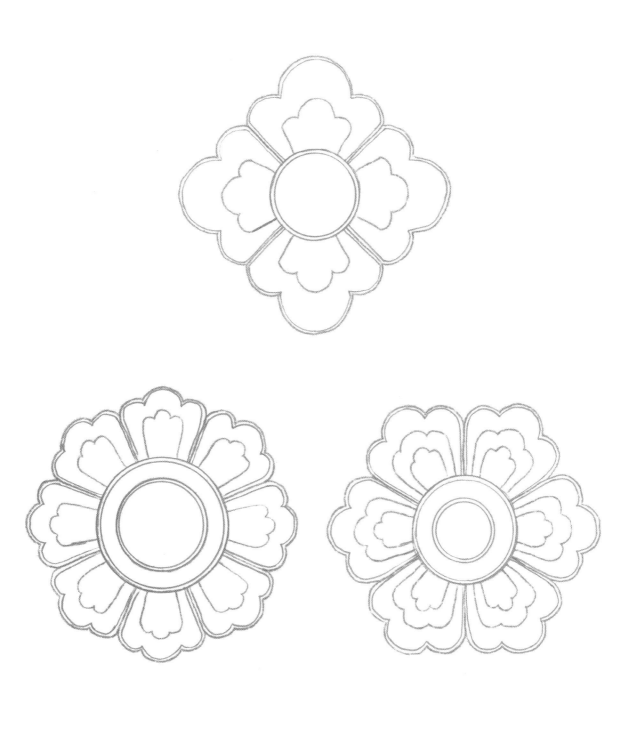

주화문

丹青畫帖

나만의 단청 채색하기

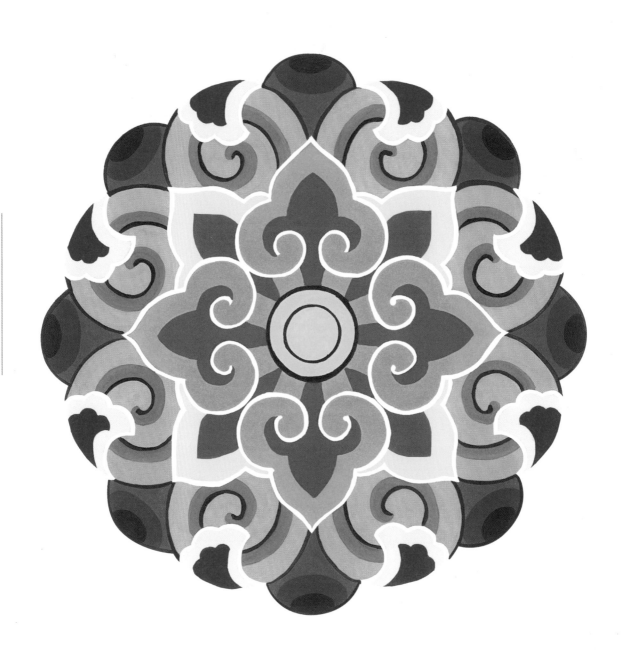

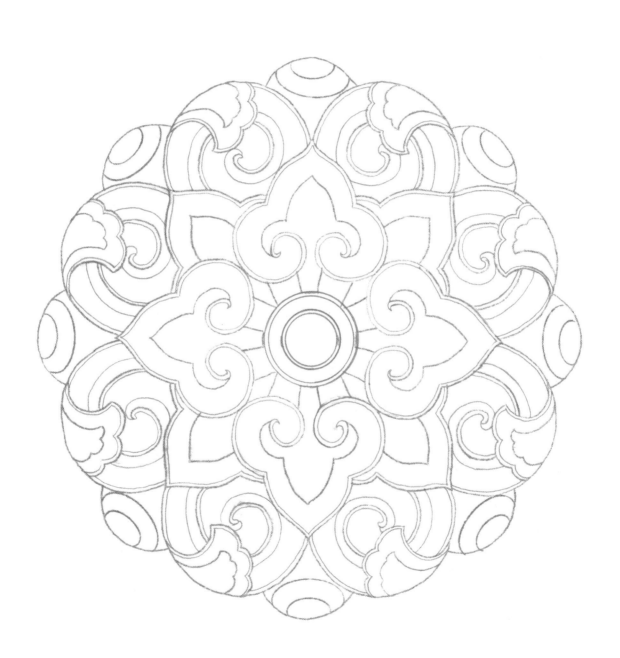

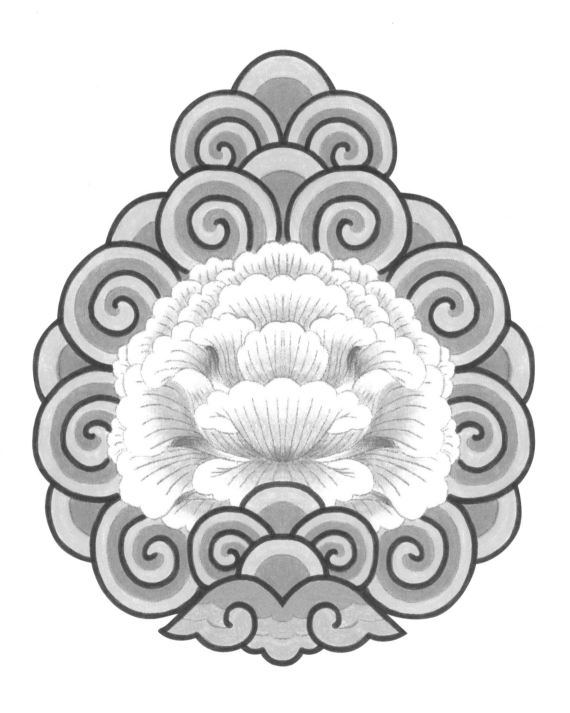

모란머리초

※ 여기서는 전문가용 색연필로 칠한 도안을 시범 삼아 제시합니다.

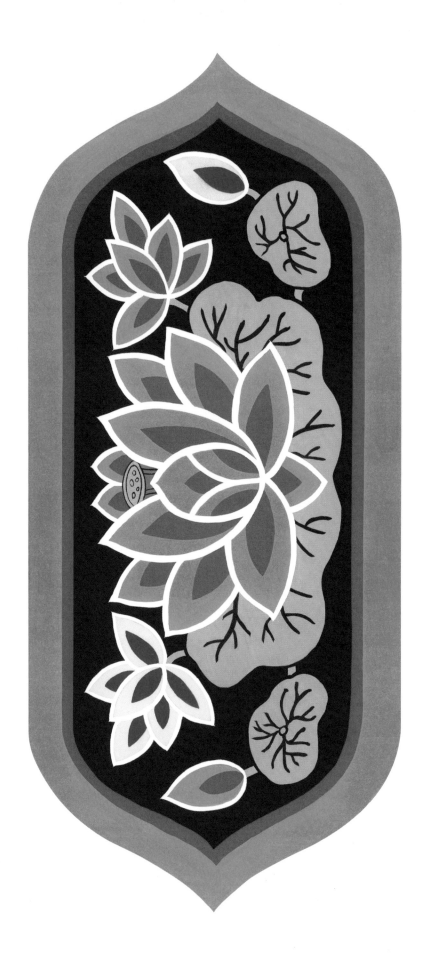

연화 각형

※ 본래 가로 그림이나, 판형 조건으로 인해 세로로 제시합니다.

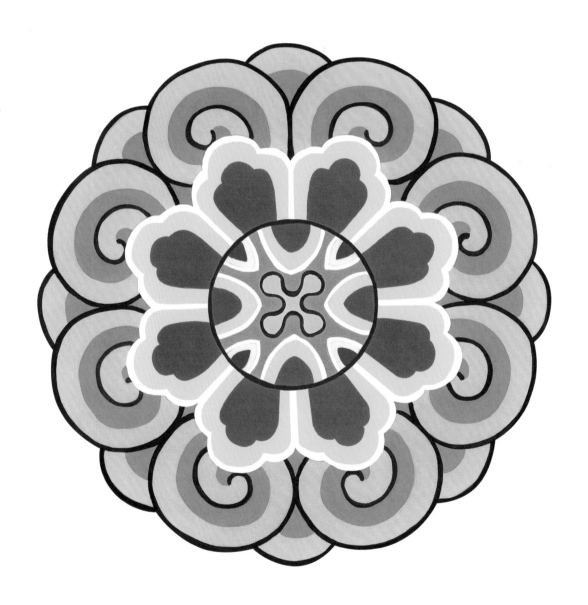

주화머리초

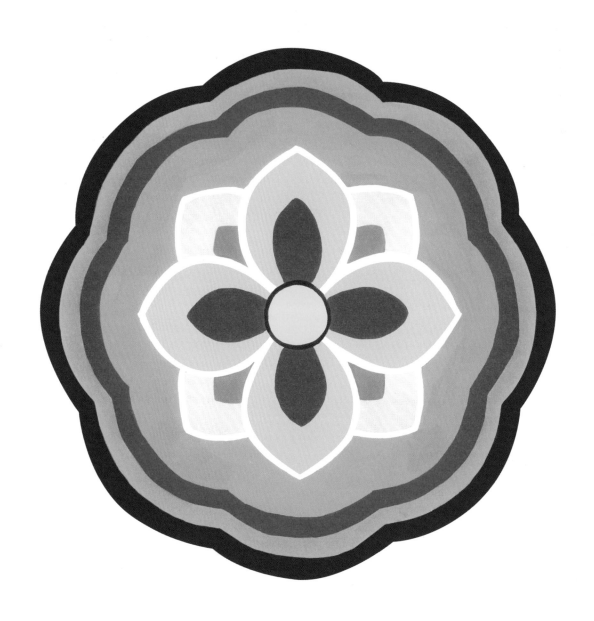

주화 둘레 방석

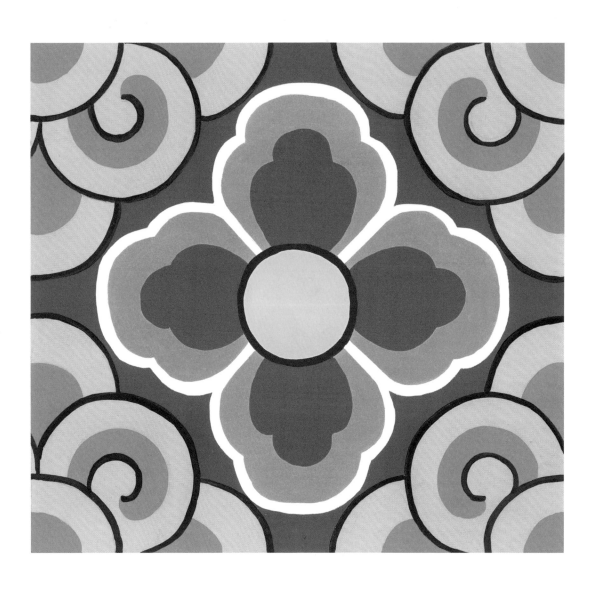

주화문

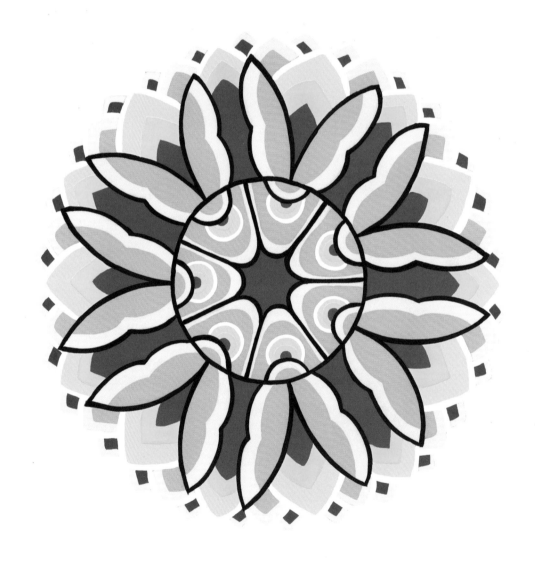

웅련화문

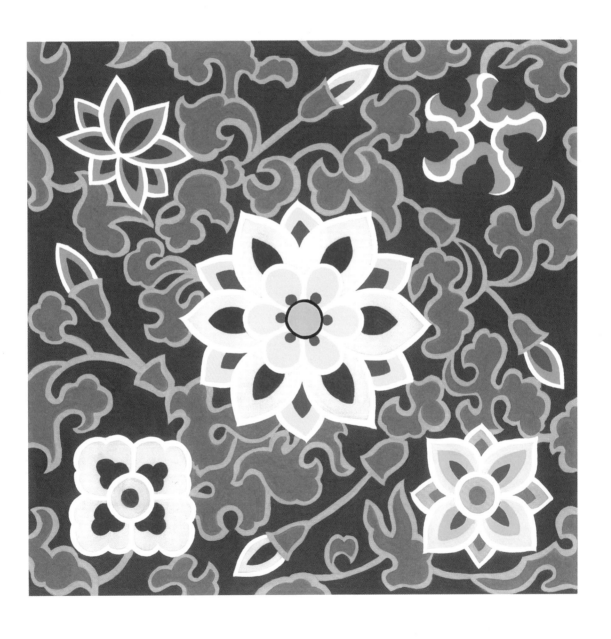

보상화 당초문

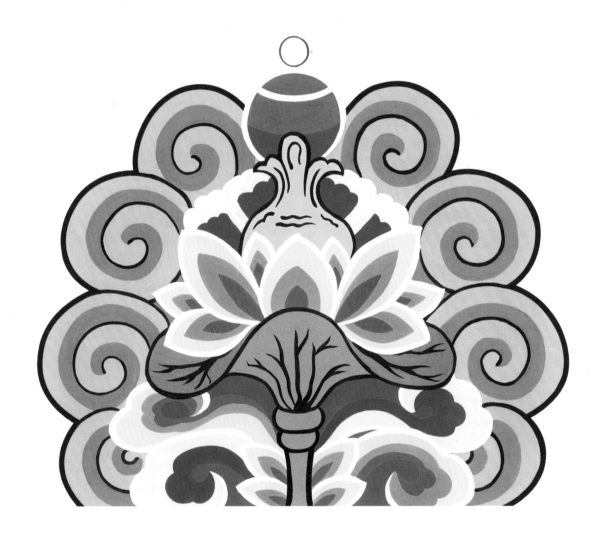

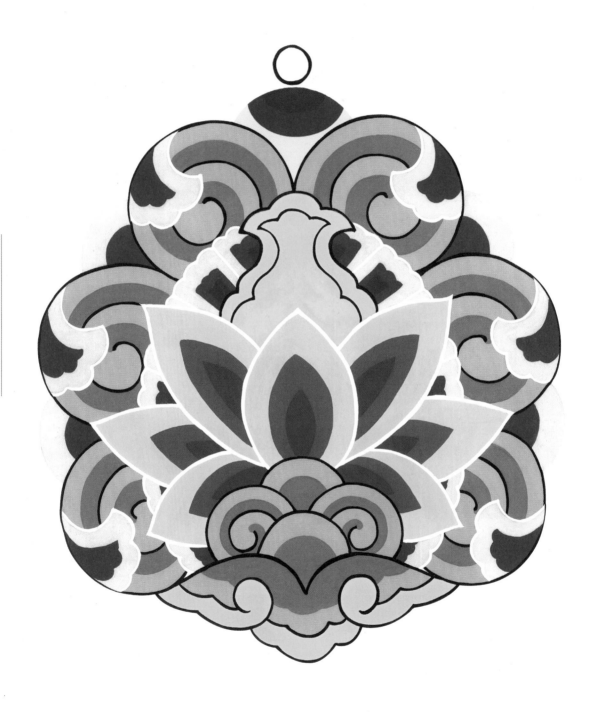

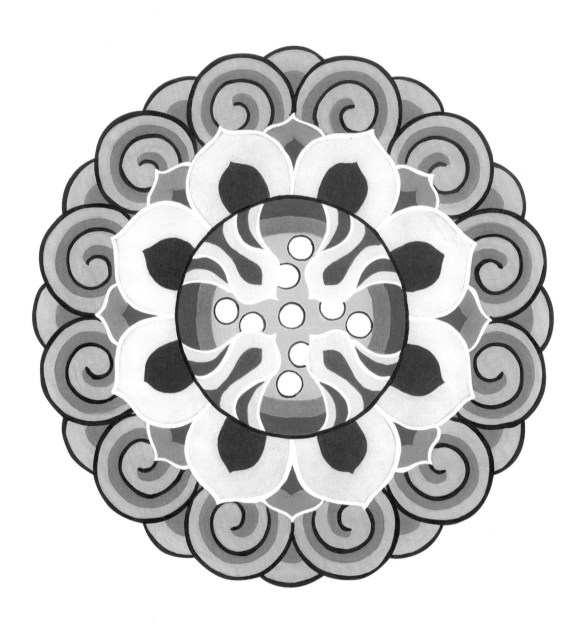

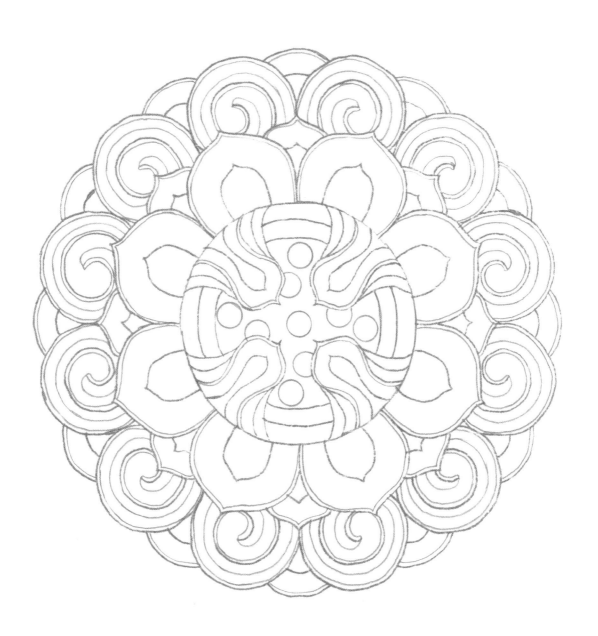

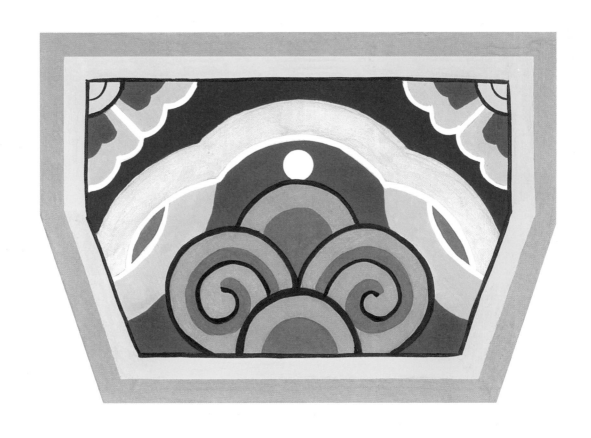

소
로
1

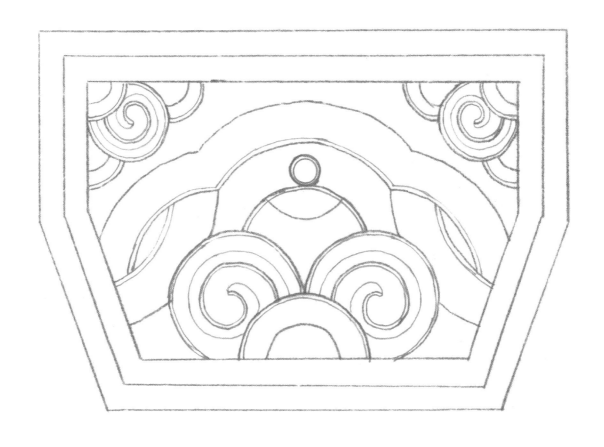

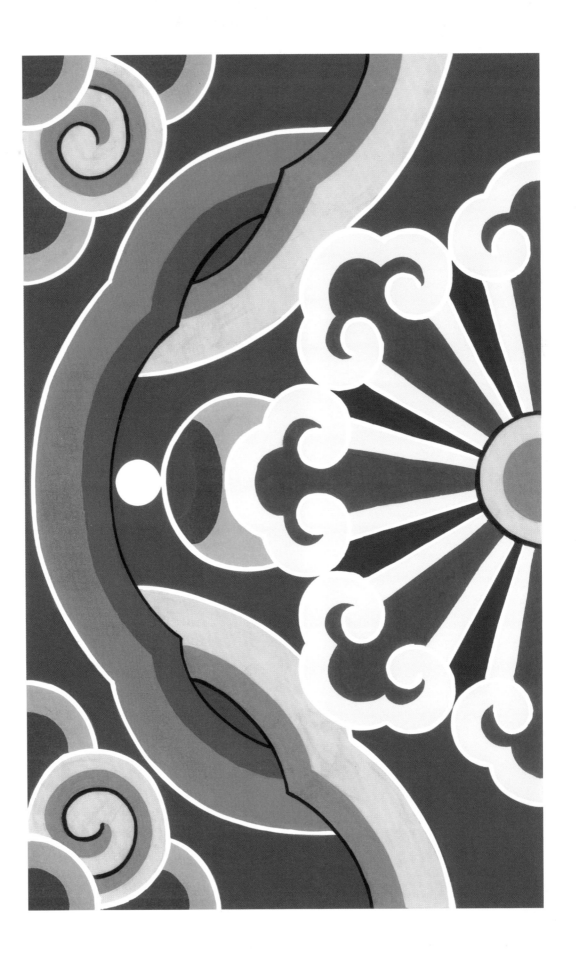

여의두결련초

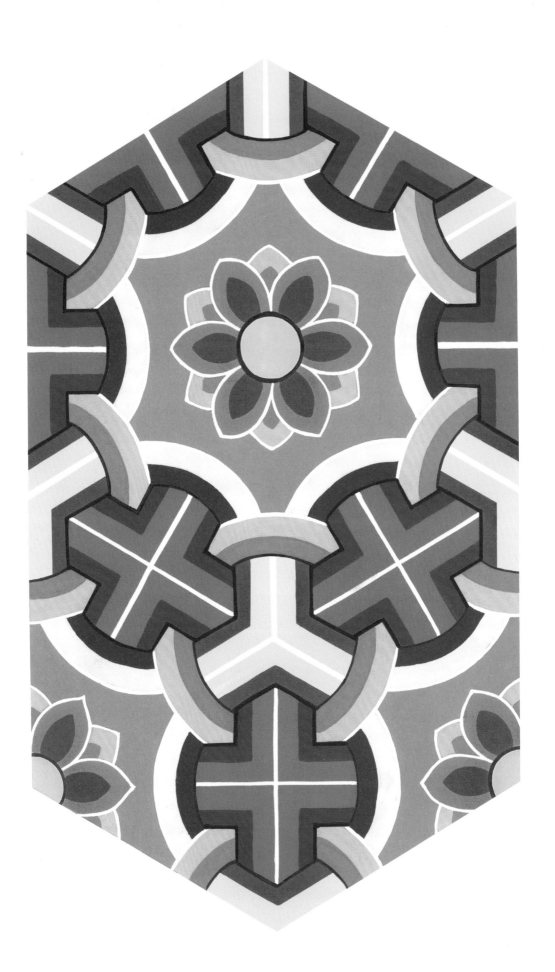

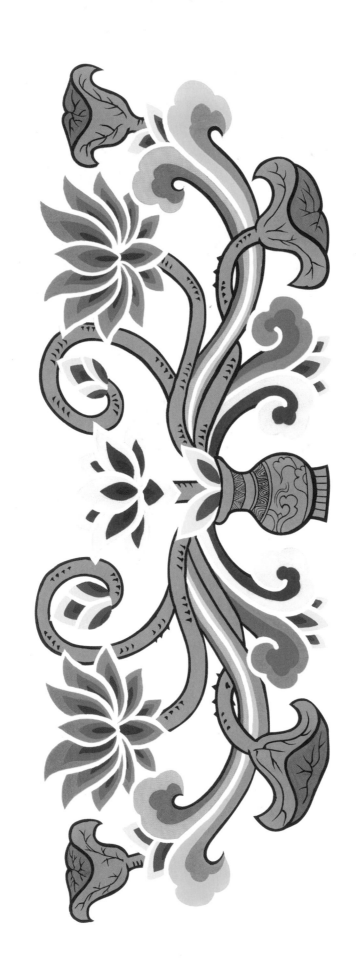

연화당초문

062

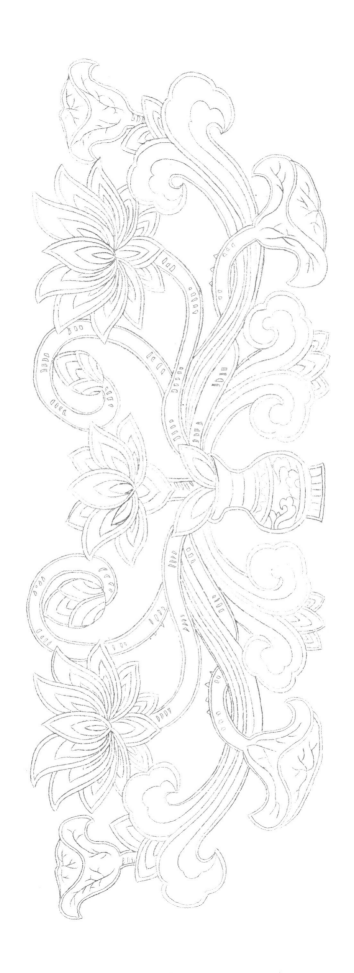

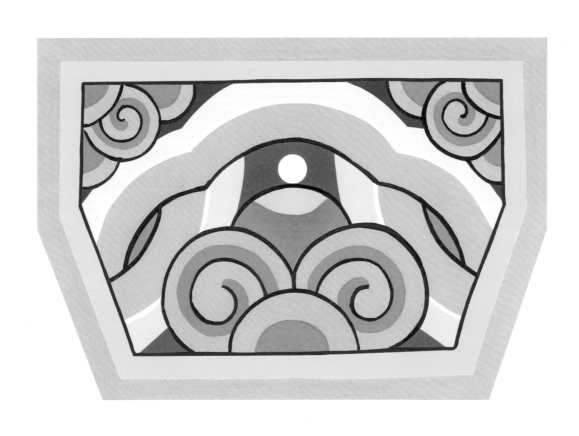

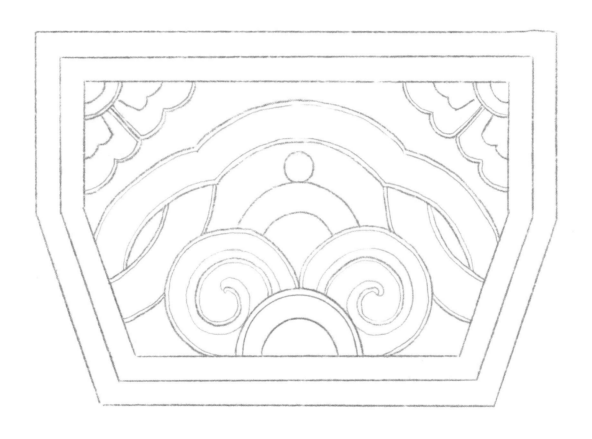

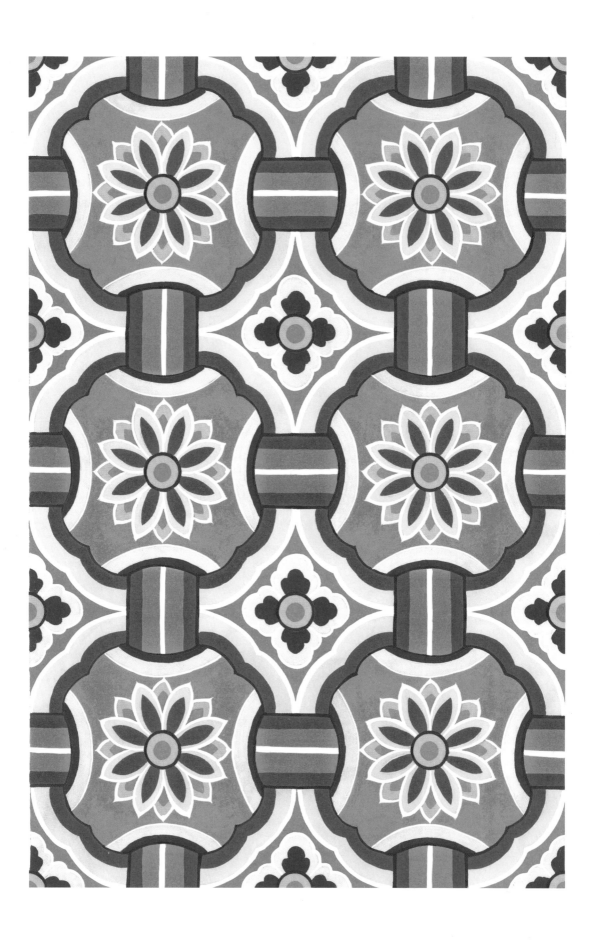

고리줏대금문

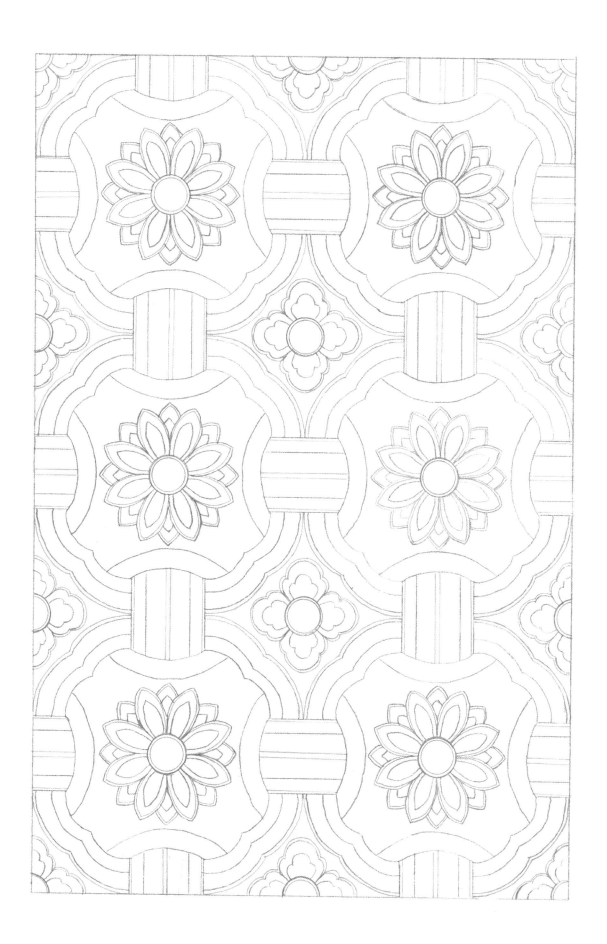

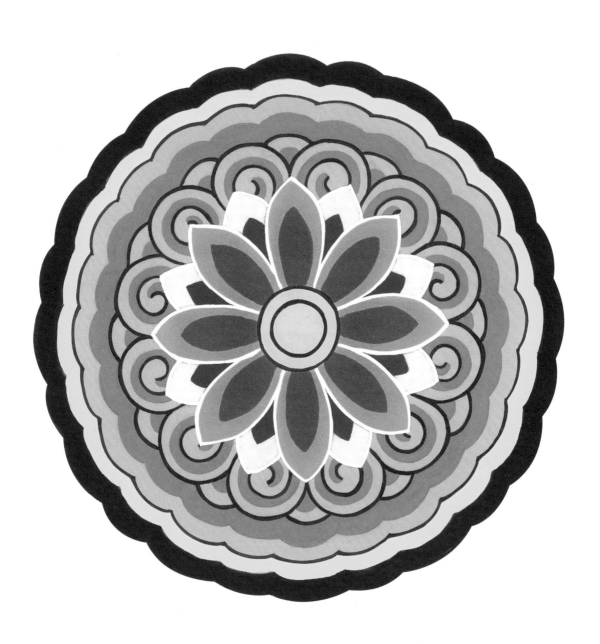

연화문

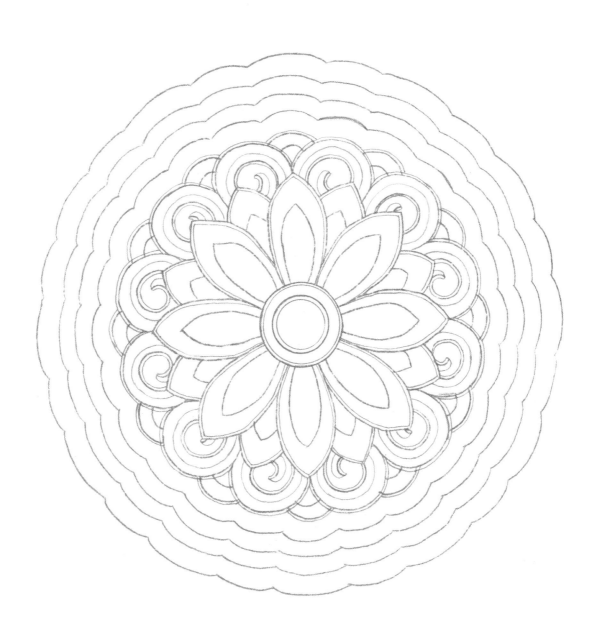

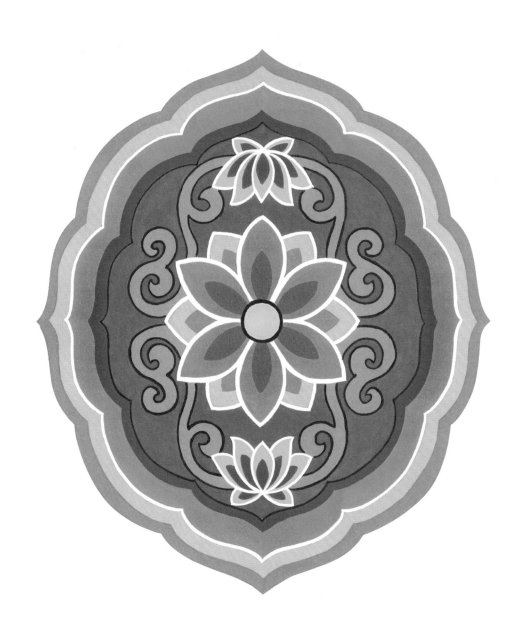

연화둘레방석 1

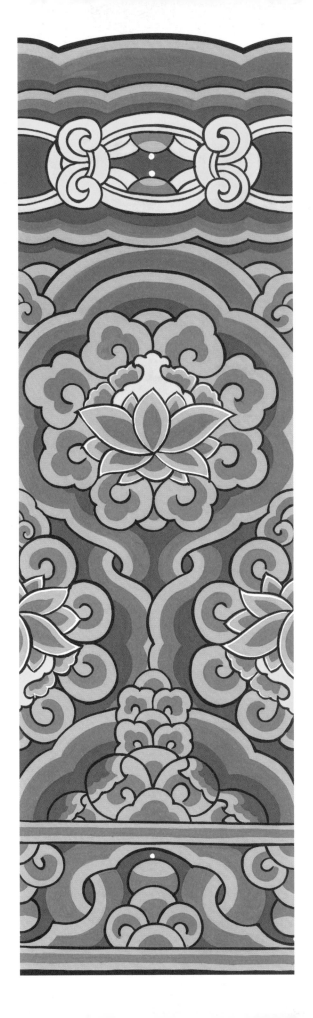

장구머리초

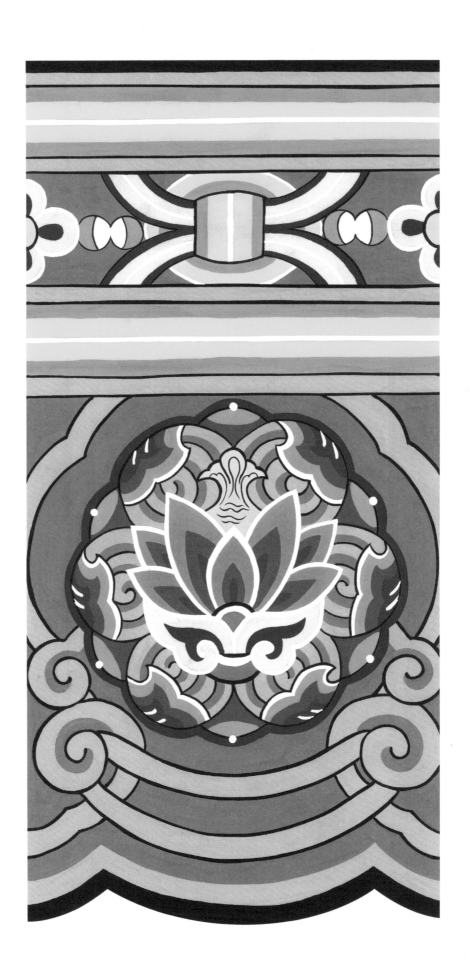

연화주의초

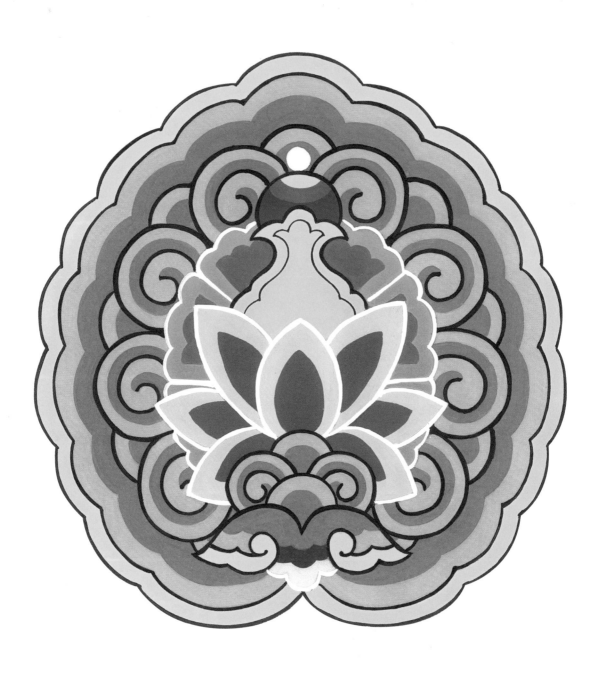

연화둘레방석 2

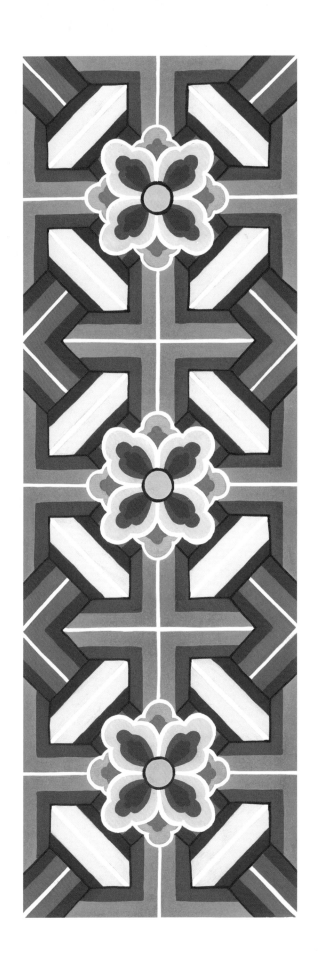

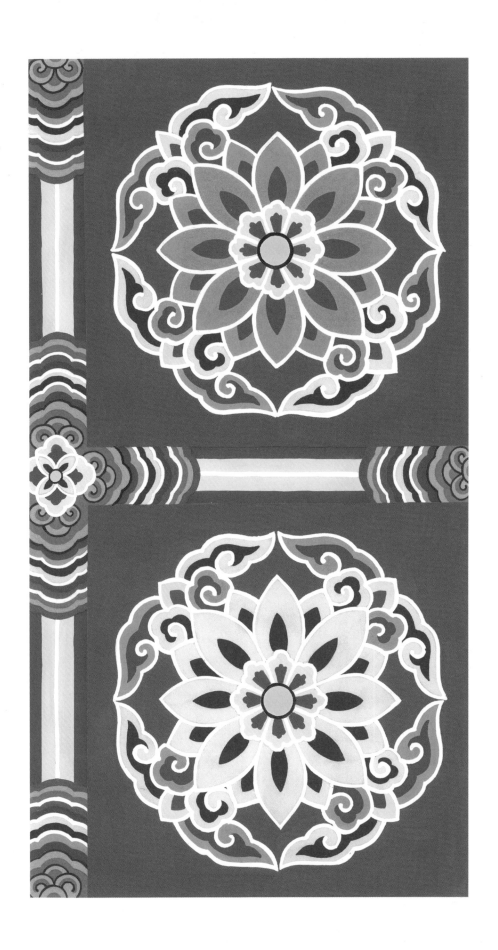

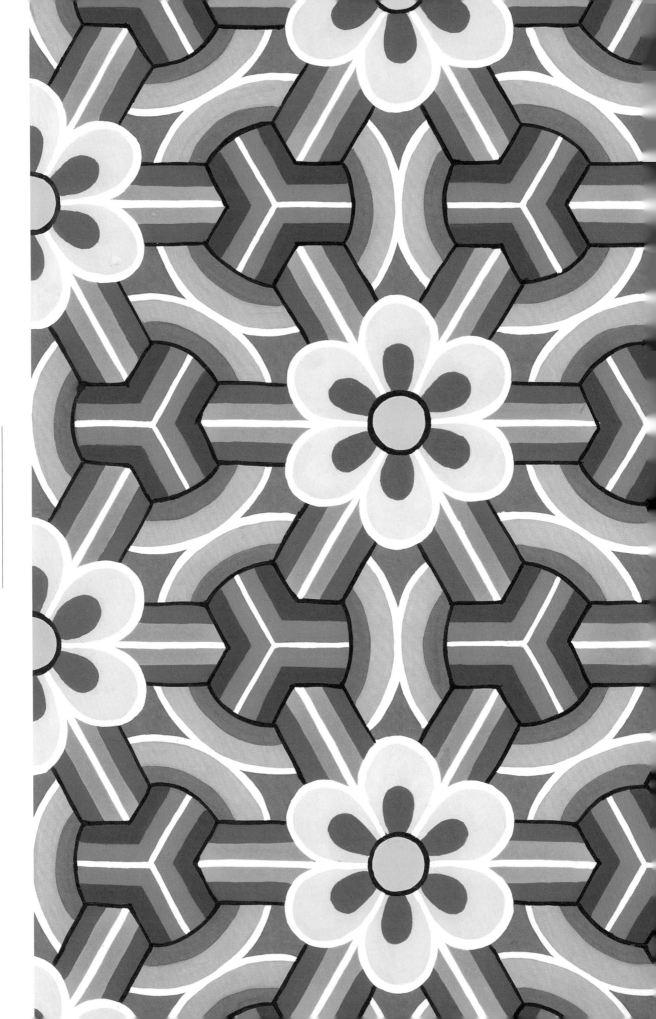

고리소슬금문

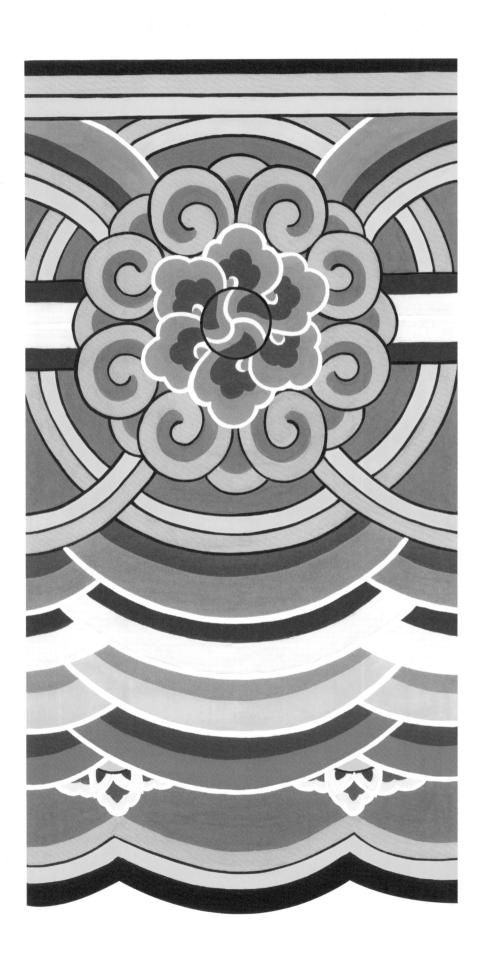

웅련주의초

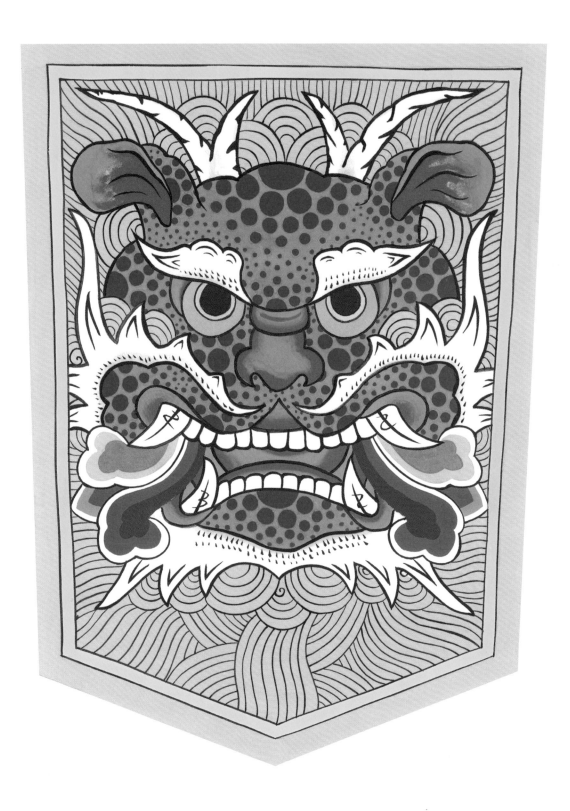

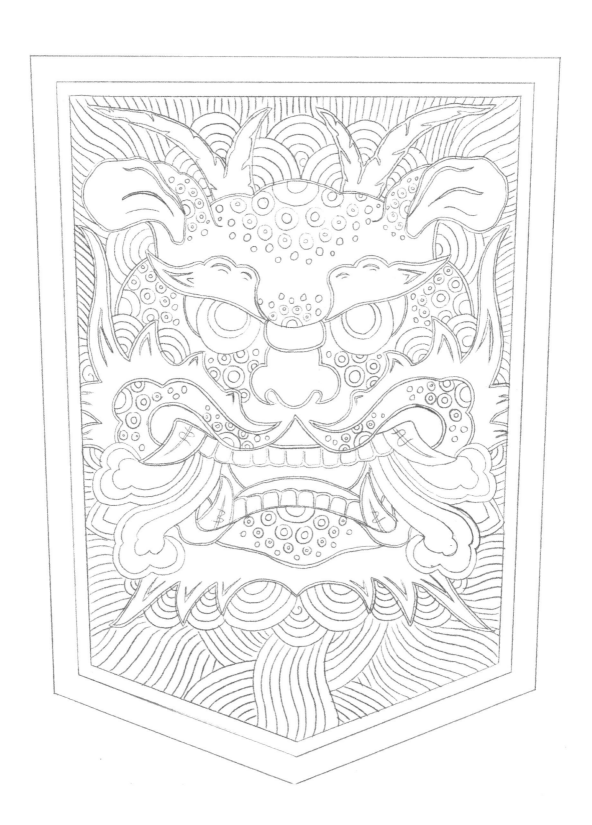

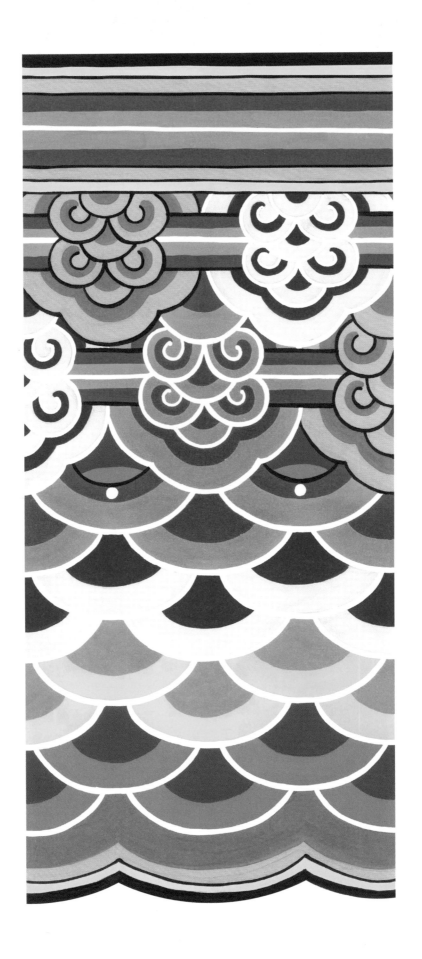

녹화주의초

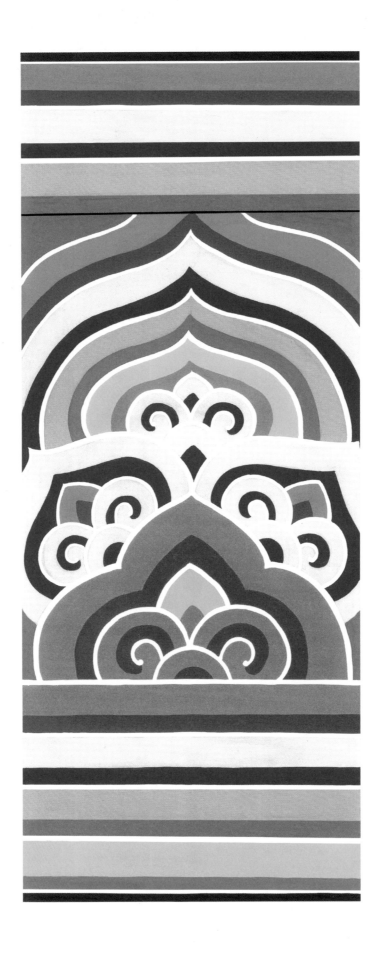

녹화머리초

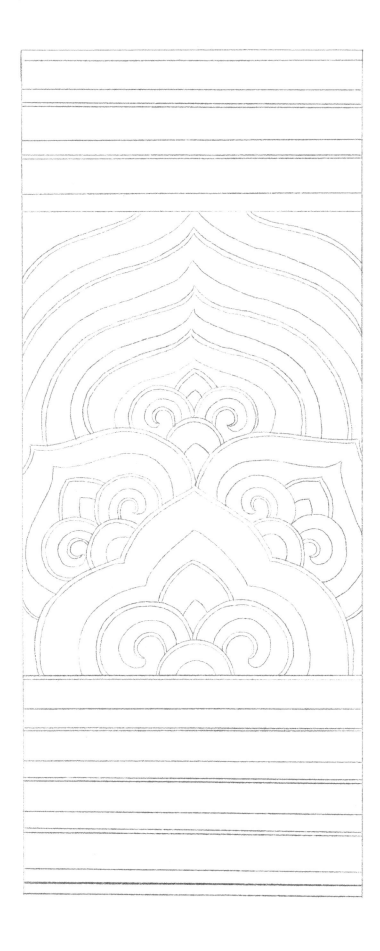

사
찰
단
청

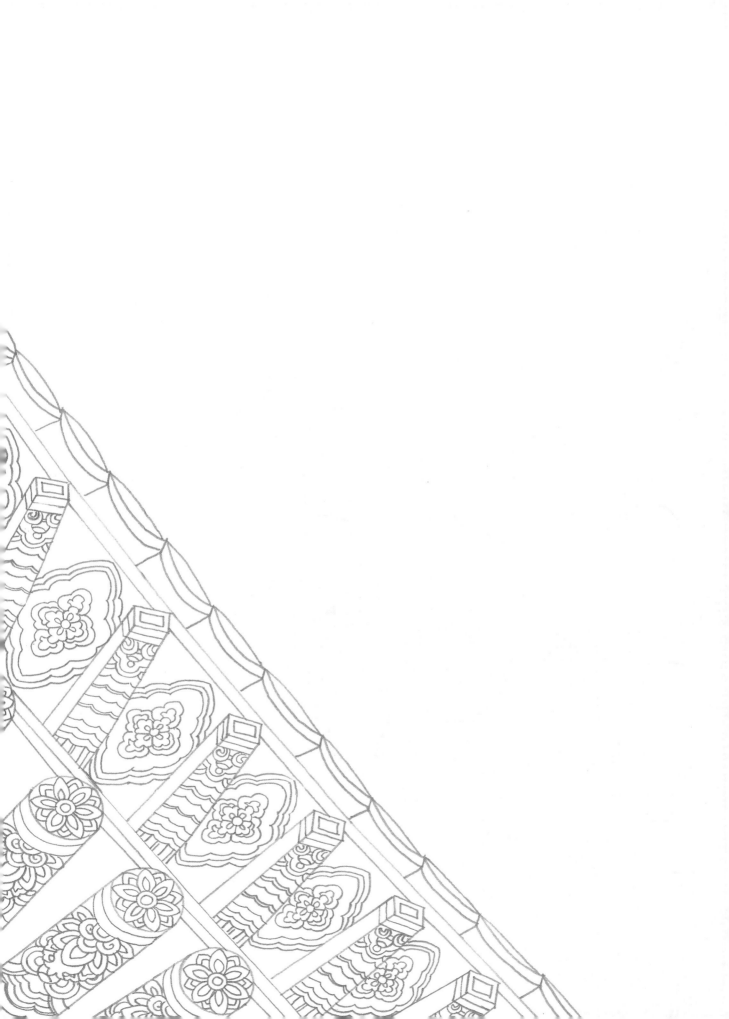

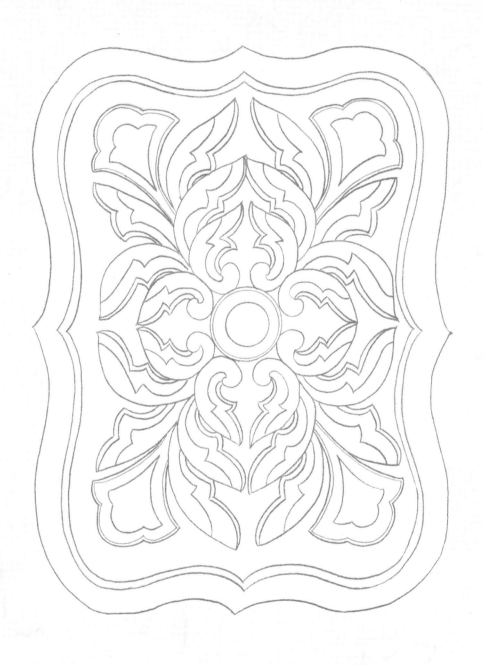

파련화 궁창초

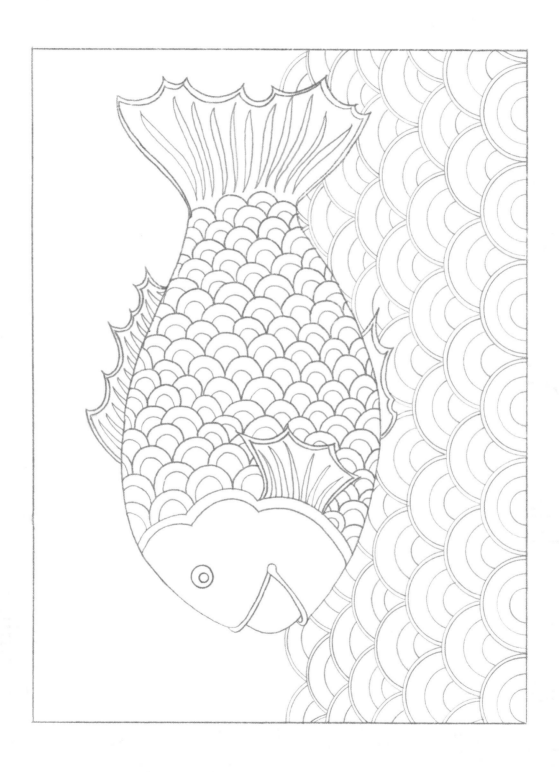

우리 단청 화첩畵帖

초판 1쇄 발행_ 2019년 3월 4일
초판 2쇄 발행_ 2022년 5월 17일

기획 선웅
해설 최학
그림 김민경, 김지민

펴낸이 오세룡
편집 전태영, 유지민, 박성화, 손미숙
기획 최은영, 곽은영, 김희재, 진달래
디자인 정해진(onmypaper)
　　　　고혜정, 김효선
홍보·마케팅 이주하

펴낸 곳 담앤북스
　　　　서울특별시 종로구 새문안로3길 23, 경희궁의 아침 4단지 805호
　　　　대표전화 02) 765-1251 전송 02) 764-1251
　　　　전자우편 damnbooks@hanmail.net
　　　　출판등록 제300-2011-115호

ISBN 979-11-6201-141-6 (13650)

이 도서의 국립중앙도서관 출판예정도서목록(CIP)은 서지정보유통지원시스템 홈페이지(http://seoji.nl.go.kr)와
국가자료공동목록시스템(http://www.nl.go.kr/kolisnet)에서 이용하실 수 있습니다.
(CIP제어번호 : CIP2019004644)

정가 14,000원